Die Hohenzollerngruft
im Berliner Dom

Die Hohenzollerngruft im Berliner Dom

von Lars Eisenlöffel

In der Hohenzollerngruft im Berliner Dom werden 100 Särge vom Ende des 16. Jahrhunderts bis zum frühen 20. Jahrhundert aufbewahrt. Auf einzigartige Weise werden hier fünfhundert Jahre Familien- und Landesgeschichte dokumentiert. Die sehr unterschiedliche Gestaltung der Särge bezeugt den wechselnden Umgang mit dem Tod und der Erinnerung. Manche Särge sind betont schlicht gehalten, andere wiederum sind Meisterwerke bedeutender Künstler und faszinieren durch ihr reiches Dekor und ihren prunkvollen Glanz.

Der Raum der heutigen Gruft präsentiert sich angenehm zurückhaltend. Die Anlage besteht aus mehreren Gewölben, die durchgehend hell gehalten sind. 51 Sandsteinsäulen, welche die Gewölbe tragen, unterstreichen Aura und Würde dieser Begräbnisstätte. Der Fußboden aus gelb-braunem Altmühltaler Kalkstein verleiht dem Raum zusätzlich zurückhaltende Eleganz. Auch in ihrem heutigen Erscheinungsbild ist die Hohenzollerngruft im Berliner Dom ein beeindruckender Memorialraum.

Im Jahre 1536 bestimmte Kurfürst Joachim II. die südlich des Schlosses befindliche Dominikanerkirche zur Domkirche seines Landes und zur Grablege seiner Familie. Hier liegen die Anfänge der heute im Berliner Dom befindlichen Hohenzollerngruft. Nach 1542, im Zuge der Schließung des Klosters Lehnin drei Jahre später, wurden die dort befindlichen Gebeine in ein Gewölbe der Domkirche am Schlossplatz überführt. Auch das heute in der Predigtkirche des Berliner Doms befindliche Bronzedenkmal Johann Ciceros hat diesen Weg genommen.

Die Domkirche am Schlossplatz wurde 1747 auf Anweisung Friedrichs des Großen abgebrochen und durch einen Neubau im Lustgarten ersetzt. Dies ist der Standort auch des heutigen Domes. In den Nächten vom 25. bis 31. Dezember 1749 sind gemäß den Aufzeichnungen des Domküsters Schmidt 51 Särge in die nun neuerrichtete Gruft überführt worden. Merkwürdig indes ist, dass der Sarg des bereits erwähnten Kurfürsten Johann Cicero sowie diejenigen Joachims I. und Joachims II., die sich allesamt in einem gemeinsamen Raum befanden, offenbar vergessen wurden. Auch

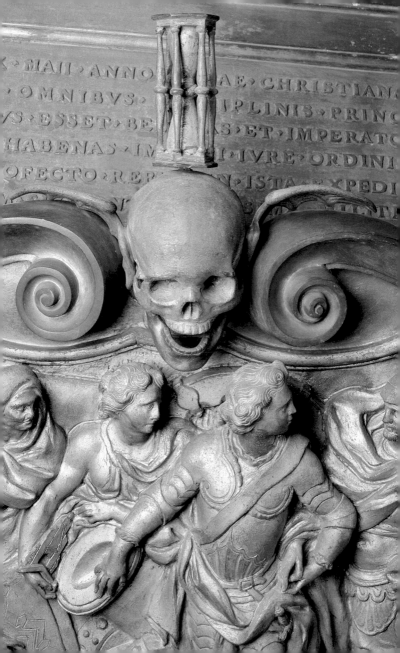

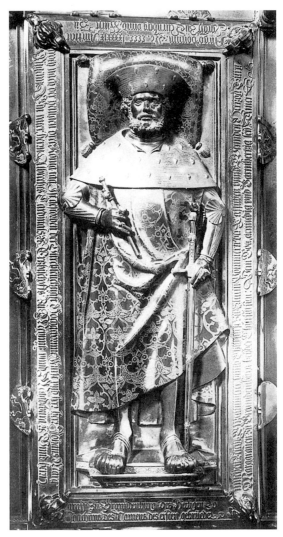

▲ *Kurfürst Johann Cicero, obere Platte seines Grabdenkmals*
aus der Werkstatt von Peter Vischer, um 1530

▲ *Blick in die Hohenzollerngruft*

Nachgrabungen am alten Standort der ehemaligen Domkirche konnten keine neuen Ergebnisse erbringen.

1828 und 1830 wurden die Särge in der neuen Gruft durch Hochwasser stark geschädigt – ein Neubau wurde unausweichlich. Zunächst wurden alle Särge mit Nummern und Namen gekennzeichnet. Friedrich Wilhelm IV. betraute Friedrich August Stüler, den Schüler und Nachfolger Karl Friedrich Schinkels, mit den Planungen einer neuen Kirche im Stil einer altchristlichen Basilika samt Campo-Santo-Anlage. Im Zeichen der Revolution 1848 kamen alle Arbeiten jedoch zum Stillstand.

Ein Bericht Stülers vom 3. Januar 1849 schildert die dramatische Situation der Grabanlage: »Die Särge der Vorfahren unserer Fürstenfamilie befinden sich jetzt in dem dunklen und feuchten Kellergeschoss des alten Domes, welcher Raum bei hohem Wasserstand der Spree auf 10 Zoll Höhe unter Wasser steht, und sind durch die schlechte Beschaffenheit des Raumes zum großen Teil zerstört.« Zur Linderung der übelsten Missstände wurde zumindest der Fußboden der Gruft so erhöht, dass er 25 cm über dem höchsten je gemessenen Grundwasserstand lag. Die weiteren Bauarbeiten ruhten für die nächsten 45 Jahre. Zwar gab es 1867 einen Dombauwettbewerb, doch dieser blieb ergebnislos.

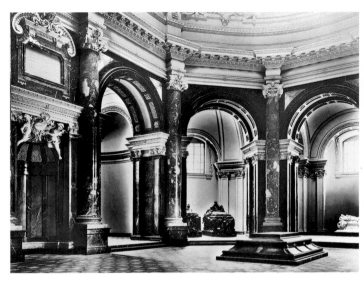

▲ *Die Denkmalskirche. Blick auf die Sarkophage König Friedrichs I. und seiner zweiten Gemahlin, Sophie Charlotte; rechts der Sarkophag Kaiser Friedrichs III., Aufnahme um 1905*

Denkmalskirche

1888, im sogenannten Dreikaiserjahr, nahm Julius Carl Raschdorff im Auftrag Kaiser Wilhelms II. die Planungen erneut auf. Aufgabe und Bedeutung des Neubaus im Zeichen des noch jungen deutschen Kaiserreichs und seiner auf Tradition bedachten Herrscherfamilie waren von vornherein europäisch dimensioniert. So beschreibt auch Raschdorff die Intentionen seines ersten Plans, der eine 3-Kuppel-Kirche vorsah und eine eigens einzurichtende Gruftkirche für die Sarkophage der Hohenzollern ins Auge fasste:

»Die Gruftkirche soll für die Hohenzollern eine würdigere Ruhestätte sein, als die jetzt vorhandene; sie soll als kirchliches Mausoleum zur Aufstellung der Erinnerungsdenkmale und Sarkophage dienen, in ähnlicher Auffassung wie Westminster in London, wie die Mediceerkapelle in San Lorenzo zu Florenz.«

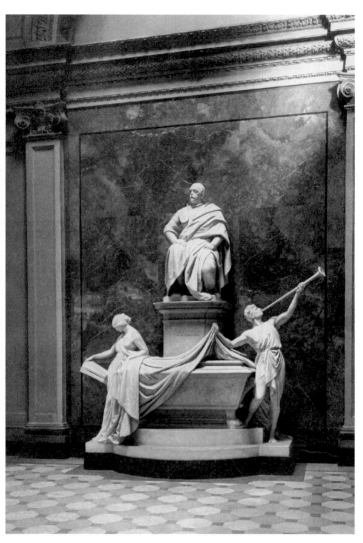

▲ *Denkmal des Fürsten Bismarck in der Denkmalskirche,*
Aufnahme 1911, zerstört 1975

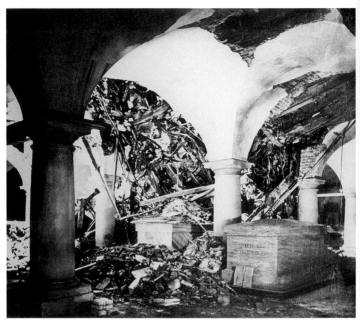

▲ *Zerstörte Gruft im Jahr 1945*

Erst Raschdorffs dritter Entwurf wurde am 17. November 1891 zur Ausführung bestimmt und nach Abbruch des friderizianischen Doms ab 1894 umgesetzt. 1905 wurde der neue kaiserliche Dom geweiht.

Die Denkmals- oder Gruftkirche war ein Anbau an der Nordfassade des Doms. Sie wurde, obwohl im Zweiten Weltkrieg nur wenig beschädigt, 1975 abgerissen. Das hatte vor allem politische Gründe, die sich auf die kaiserlich-dynastische Funktion des Bauwerks bezogen und die Architekt Raschdorff wie bereits zitiert entsprechend betonte.

In der Denkmalskirche fanden die Trauergottesdienste und Gedächtnis-feierlichkeiten zu Ehren der Mitglieder des Hauses Hohenzollern statt. Ein Innenmodell der Gruftkirche befindet sich im Museum des Berliner Doms. Es gab einen beeindruckend prachtvoll gestalteten Mittelraum. Dieser wurde

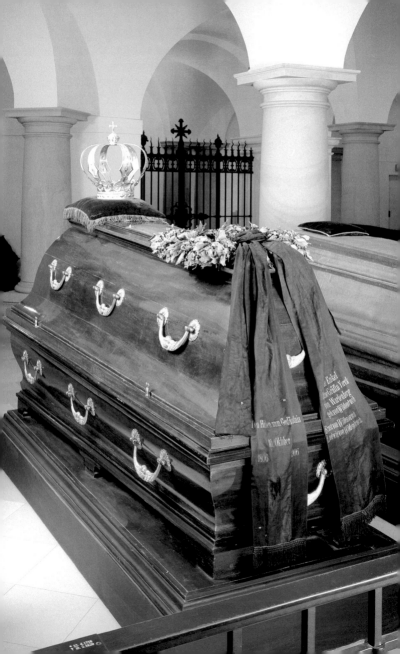

begrenzt durch einen Kapellenkranz, in dem die Prunksarkophage aufgestellt waren. Diese Sarkophage befinden sich heute in der Predigtkirche.

Eine Broschüre des Domküsters von 1926 beschreibt die Denkmalskirche: »In der Mitte befindet sich ein in Bronzefarben gehaltener Podest, unter welchem bei Beerdigungen ein Fahrstuhl aufgebaut wird, der die Särge nach der Gruft hinabgleiten lässt. Das in Stuck gehaltene Deckengewölbe ziert ein großes Oberlichtfenster, das umgeben ist von einem Kranze, bestehend aus Königskrone bzw. Monogramm des Kaisers. Vier Engel grüßen von oben, Lorbeer und Lilien in der Hand haltend. Nördlich am oberen Teil der Decke sehen wir ein reich ausgebildetes Ornament. An der linken Wand stehet der Sarkophag des Fürsten Bismarck.«

Der Reichskanzler war aufgrund seiner Verdienste um die Gründung und Stärkung des Deutschen Reiches und Preußens das einzige Nichtmitglied des Hauses Hohenzollern, dem in der Gruftkirche ein Denkmal errichtet wurde. Das Monument, geschaffen von Kaiser Wilhelms II. favorisiertem Bildhauer Reinhold Begas, wurde bei Abriss der Kirche 1975 zerstört – der heute in der Gruft präsentierte Porträtkopf ist das einzige noch erhaltene Fragment.

Glaube, Liebe, Hoffnung

Gleich im Zugangsbereich zu den Gruftgewölben befindet sich eine markante Figurengruppe: Glaube, Liebe, Hoffnung – das sind die drei christlichen Kardinaltugenden. Stärke im und durch den Glauben – davon kündet diese Figurengruppe von August Kiss. Im Zentrum steht die Caritas, die Nächstenliebe, die ein zentrales Gebot der Bibel ist. Links, mit Buch, den Blick gen Himmel gerichtet, sitzt die Personifikation des Glaubens, während die Figur rechts, mit einem Licht in der Hand, die Hoffnung verkörpert.

Es handelt sich um eines der letzten Werke des Künstlers, der 1865, dem Jahr der Entstehung dieser Gruppe, starb. Die Witwe wollte die Arbeit zunächst auf dem Grab des Künstlers aufstellen, entschied sich dann aber doch für eine Schenkung an die Nationalgalerie, die das Werk seit 1998 dem Dom als Dauerleihgabe zur Verfügung stellt. Es wird vermutet, dass August Kiss die Figurengruppe für den von König Friedrich Wilhelm IV. und Friedrich August Stüler geplanten Campo Santo am Berliner Dom schuf.

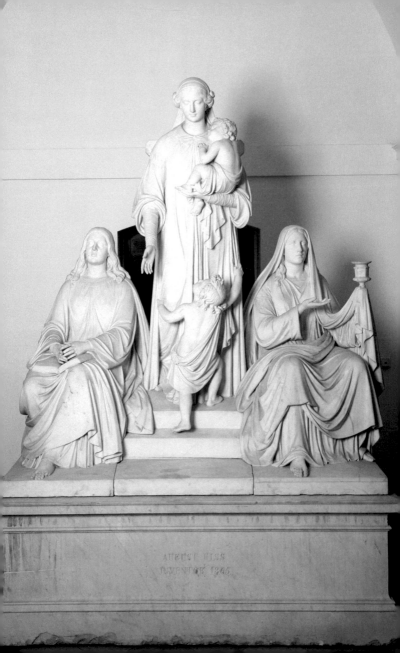

AUGUST KISS
NOVEMBER 1845.

▲ *Sarkophag für Friedrich Wilhelm II., König von Preußen, † 1797 (Nr. 61)*

Zinnsärge

Die Grablege im Berliner Dom ist ein herausragendes Dokument der Entfaltung und Blüte eines europäischen Herrschergeschlechts, das im 11. Jahrhundert seine Anfänge hatte. Anhand der unterschiedlichen Materialien und Formen, Größen und Dekors lässt sich das jeweilige (Re-)Präsentations- und Inszenierungsbedürfnis ebenso ablesen wie das Selbstbild, der Status und der Anspruch eines Verstorbenen bzw. des ganzen Geschlechts in seinen jeweiligen Zeiten. Zugleich offenbart sich ein ganzes Spektrum von Erzählmustern und Umgangsweisen mit dem Tod. Die 96 Särge aus fünf Jahrhunderten sind chronologisch und genealogisch angeordnet. Deshalb wird die Reihe eröffnet mit den ältesten vorhandenen Särgen – sie wirken zugleich am schlichtesten. Sie sind aus Zinn gefertigt und stammen aus dem 16. bis 18. Jahrhundert.

Als im Mai 1944 in Folge eines Bombentreffers die Hauptkuppel des Doms brannte und die Laterne mit dem Kreuz in die Predigtkirche stürzte, dort den Fußboden durchschlug und bis in die Gruft drang, wurden zahlreiche

Sarkophage schwer beschädigt. Besonders die Zinnsärge wurden aufgrund der großen Hitzeentwicklung in Mitleidenschaft gezogen. Nach und nach werden die Sarkophage nun restauriert, um sie ihrer Bedeutung entsprechend präsentieren zu können.

Für die Erhaltung dieser bedeutenden Grabstätte ist die Gemeinde der Oberpfarr- und Domkirche zu Berlin verantwortlich. Finanzielle Zuwendungen erhielt sie bisher bei dieser Aufgabe aus Mitteln des Landesdenkmalamtes und des Bundes.

Familie des Großen Kurfürsten

In einem zentralen Bereich sind die Sarkophage der Familien des Großen Kurfürsten aufgestellt. Es sind die Geschwister des ersten preußischen Königs, Friedrichs I. Besonders augenfällig entfaltet sich die barocke Formenpracht. Anders als bei den betont zurückhaltenden und schlichten Zinnsärgen werden die Sarkophage nun, in der Zeit um 1700, zu ausgesprochenen Kunstwerken. Erstaunlich ist der Sarg Philipp Wilhelms, eines Sohnes des Großen Kurfürsten: Die Füße des Sarkophags sind als Kanonenkugeln ausgearbeitet.

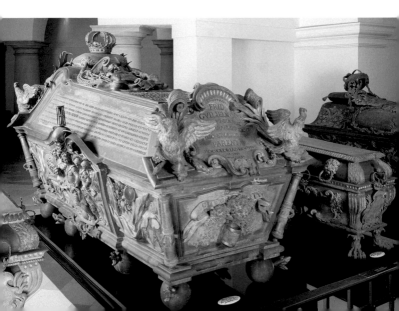

Im separierten Gruftbereich nach Osten befinden sich die Sarkophage des Großen Kurfürsten sowie seiner beiden Gemahlinnen. Hier sind auch die zwei Erinnerungsengel aus der Schule von Christian Daniel Rauch aufgestellt.

In der Predigtkirche, unterhalb der Orgelempore, befinden sich die zugehörigen Prunksarkophage des Großen Kurfürsten und seiner zweiten Gemahlin.

Als Kurfürst Friedrich Wilhelm im Jahre 1640 die Regierung übernahm, lag sein Land in Trümmern: Brandenburg, Pommern und Kleve waren schwer verwüstet, ganze Landstriche entvölkert. Teile des Landes waren von ausländischen Truppen, u. a. von Wallenstein, besetzt. Die Staatsfinanzen waren zerrüttet. Der Dreißigjährige Krieg hatte Brandenburg schwer zugesetzt.

Erst mit dem Westfälischen Frieden 1648 konnte Hoffnung gefasst werden. Bei den Friedensverhandlungen trat Friedrich Wilhelm für das evangelische Bekenntnis ein und forderte gleiche Rechte für die Reformierten und die Lutheraner. Darüber hinaus setzte er ein umfassendes Reformwerk in Gang, das seinem Land eine zügige Erholung von den Kriegslasten verschaffen sollte. Verwaltung, Finanzverfassung und vor allem das Militär wurden neu organisiert.

Schifffahrt und Handel waren Friedrich Wilhelm die »vornehmsten Aufgaben eines Staates«. Bei Beendigung des Dreißigjährigen Krieges hatte Brandenburg-Preußen Magdeburg und damit unmittelbaren Zugang zur Elbe bekommen. Das eröffnete ganz neue Möglichkeiten für die wirtschaftliche Entwicklung Brandenburgs. Der Kurfürst forcierte den Überseehandel und den Aufbau einer schlagkräftigen Marine. 1682 sandte er eine Expedition aus, um die erste brandenburgische Kolonie in Afrika zu gründen. Ein Jahr später hissten seine Truppen im heutigen Ghana den brandenburgischen roten Adler und schlossen erste »Schutzverträge« mit den Ureinwohnern. Außerdem wurde der Grundstein für die Festung Groß Friedrichsburg gelegt. Gehandelt wurde in den brandenburgischen Kolonien vor allem mit Gummi, Elfenbein, Gold, Salz und – heute ein schwer erträglicher Gedanke – mit Menschen, den afrikanischen Sklaven.

Staats- und kirchenpolitisch ist die Bedeutung des Großen Kurfürsten kaum zu überschätzen. Er erließ am 29. Oktober 1685 das »Edikt von Potsdam« und reagierte damit auf den französischen König. Denn kurz zuvor

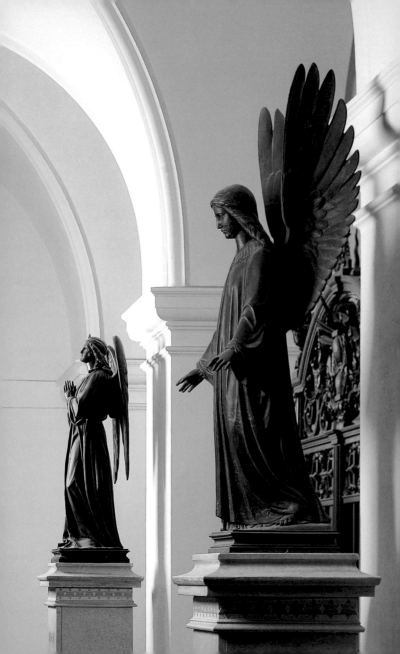

hatte Ludwig XIV. das Edikt von Nantes aufgehoben: Der Erlass aus dem Jahre 1598 erklärte das katholische Bekenntnis als Staatsreligion, hinderte aber die Protestanten nicht an der freien Religionsausübung, sondern räumte ihnen eine politische Sonderstellung ein, um die blutigen »Hugenottenkriege« zu beenden. Diese Sonderrechte der Hugenotten – so die Bezeichnung für die französischen Protestanten – hatte Ludwig XIV. nun widerrufen. Zahlreiche Menschen verließen Frankreich. Der Große Kurfürst lud die Verfolgten ein, sich in seinen Landen niederzulassen. Er förderte die Hugenotten durch Steuerfreiheit, staatliche Unterstützungen sowie gewerbliche Privilegien – ganz im gesunden Eigeninteresse des Landes. Denn die 20 000 »Réfugiés« – zu deutsch Flüchtlinge – die dem Ruf des Kurfürsten gefolgt waren, brachten Fortschritt in Gewerbe und Landwirtschaft, so dass sich das Land von den Kriegsschäden erholen konnte.

Im Nebenraum rechts davon sind die Särge des ersten preußischen Königs, Friedrichs I., seiner Frau Sophie Charlotte und des Sohnes Friedrich August aufgestellt. Ganz rechts befindet sich der Sarkophag der ersten Gemahlin Friedrichs, Elisabeth Henriette von Hessen-Kassel. Die Prunksarkophage Friedrichs I. und Sophie Charlottes, die früher ebenfalls in der Denkmalskirche aufgestellt waren, sind heute in der Predigtkirche untergebracht.

Der Sarkophag König Friedrichs I. in Preußen, jenes Herrschers also, der sich 1701 in Königsberg selbst zum König krönte, gehört zweifellos zu den bedeutendsten Kunstwerken im Berliner Dom. Der berühmte Andreas Schlüter entwarf den Sarkophag.

Gemeinsam mit dem Sarkophag für Sophie Charlotte, der zweiten Frau Friedrichs I., sind diese beiden Arbeiten die wohl letzten bildhauerischen Werke Schlüters für den König. Der Künstler war aufgrund verschiedener Missgeschicke und Unglücke bei Hofe in Ungnade gefallen. Hinreißend gestaltet ist die Figurengruppe am Fußende des Sarkophags: Voll des Schmerzes hat eine trauernde Frau ihren Kopf in die Hände gestützt; ein Putto blickt einer entschwindenden Seifenblase nach – einem Symbol der Vergänglichkeit. Diese Figurengruppe hat – so notierte ein zeitgenössischer Bewunderer – »keine andere Bedeutung, als dass sie die Zuschauer ihrer Sterblichkeit soviel kräftiger erinnert, wenn sie sehen, dass selbst die großen Monarchen, von denen Leben und Tod, das Glück und Unglück aller übrigen Menschen abhängt, dem Tod unterworfen seien.«

Prunksarkophag für Königin Sophie Charlotte, Darstellung des Todes von Andreas Schlüter ▶

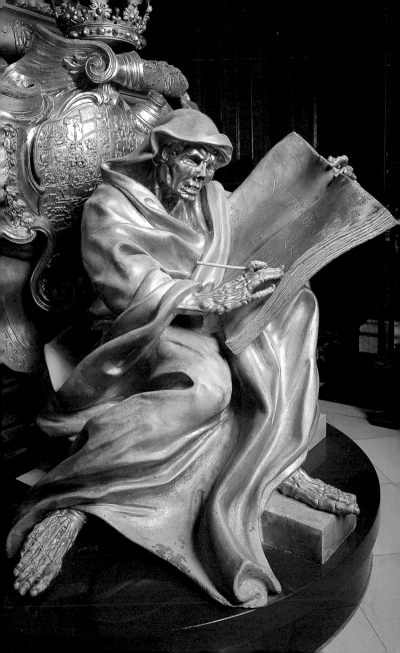

Am Kopfende sind zwei weibliche Figuren auffallend inszeniert. Sie personifizieren das Königreich Preußen und die Kurmark Brandenburg. Die Figur im Krönungsmantel weist auf das Porträtrelief des Monarchen, während die andere Figur das Bildnis aufmerksam studiert.

In ihrer ursprünglichen Aufstellung in der Denkmalskirche waren die Sarkophage rundum zugänglich und zu betrachten. Die heutige Anordnung seit der »Wiedererrichtung« des Doms macht es leider unmöglich, alle Seiten der Sarkophage zu sehen.

Königin Sophie Charlotte verstarb völlig unerwartet am 1. Februar 1705. Am 25. Juni wurde sie im alten Berliner Dom beigesetzt. Es war eine große Zeremonie mit aufwendiger Prachtentfaltung. Andreas Schlüter hatte nur knappe vier Monate Zeit für seinen Entwurf und dessen Realisation – und doch schuf er ein ganz außerordentlich gelungenes Kunstwerk, das bis heute durch seine Dynamik berührt. Zuerst rückt die Figur des Todes in den Blick: »Dem immerwährenden Andenken an die Königin Sophie Charlotte« notiert er in sein Buch der Ewigkeit. Es ist eine beeindruckende, beängstigende Gestalt von besonderer Dramatik.

Sophie Charlotte war die Tochter des Herzogs Ernst August von Braunschweig-Lüneburg und seiner Gemahlin Sophie von der Pfalz. Da sie Protestanten waren, wurde dem Welfenhaus 1701 die Thronfolge in Großbritannien und Irland zugesprochen, auf die es verwandtschaftliche Anrechte besaß. Vor dem Hintergrund dieses fulminanten Aufstiegs der Familie war Sophie Charlotte sorgfältig und umfassend erzogen worden. Am 8. Oktober 1684 wurde sie aus machtpolitischen Gründen mit dem Kurprinzen Friedrich (III.) von Brandenburg vermählt, obgleich die Welfen eigentlich auf einen französischen Prinzen gehofft hatten.

Für die Hohenzollern brachte diese Heirat eine enorme Aufwertung, denn Sophie Charlotte war eine Frau, die mütterlicherseits königlichen Geblüts und väterlicherseits eine Nachfahrin Heinrichs des Löwen war.

Als lebenshungrige, weltoffene und selbstständige junge Frau fühlte sich Sophie Charlotte nie so recht wohl am brandenburgischen Hof. Sie liebte die abendlichen Maskeraden, Bälle und Hoffeste, so wie sie es vom Elternhaus her kannte. Friedrich hingegen war ein Frühaufsteher und zog sich beizeiten in seine Gemächer zurück. Sophie Charlotte hat außerordentliche Bedeutung für Berlin und Brandenburg-Preußen. 1695 wurde der Bau ihres

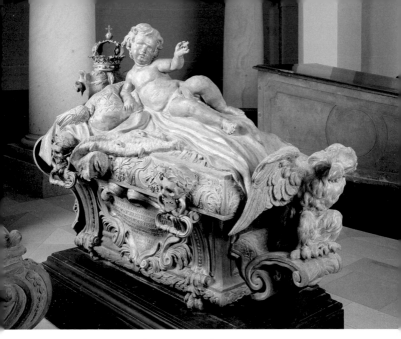

▲ *Sarkophag für Friedrich Ludwig, † 1708 (Nr. 50)*

Lustschlosses Lietzenburg, das spätere Charlottenburg, begonnen, nach dem heute ein ganzer Berliner Stadtbezirk benannt ist. Schloss Charlottenburg war der erste Musenhof in Brandenburg-Preußen, an dem sich berühmte Theologen, Philosophen und Künstler trafen. Zu dieser Runde gehörte auch der Philosoph Gottfried Wilhelm Leibniz, der schon am elterlichen Hof als Historiograf und Lehrer Sophie Charlottes wirkte. Berühmt ist der Briefwechsel beider. Mit Leibniz disputierte sie oft über die Rechtfertigung Gottes angesichts des Übels in der Welt. Diese Gespräche zur sogenannten Theodizee haben Leibniz zur Niederschrift der »Essais de Théodicée« bewegt. Gemeinsam gelang es ihnen, Kurfürst Friedrich III. 1700 zur Gründung der Berliner Akademie der Wissenschaften zu bewegen. Im Jahr darauf, am 18. Januar 1701, wurde Sophie Charlotte im Königsberger Schloss zur ersten Königin in Preußen gekrönt.

William Pape

An der Stirnseite eines abgetrennten Raums ist ein Gemälde angebracht, das der Maler und Illustrator Friedrich Georg William Pape 1888 schuf. Lange war unklar, wen und was Pape hier dargestellt hat. Denn als das Leinwandgemälde 2001 erworben werden konnte, war es in einem erbärmlichen Zustand. Aufgrund der Uniform konnte man zwar annehmen, dass ein trauernder Kaiser dargestellt sei – aber welcher? Denn das Jahr 1888 – das Bild ist datiert – ist als das »Dreikaiserjahr« in die Geschichte eingegangen.

Erst nach der aufwendigen Restaurierung ließen die Porträtzüge erkennen, dass es sich um den jungen Kaiser Wilhelm II. handeln musste. Aber wer steht neben ihm? Und wer wird betrauert?

Auch hier brachte die Restaurierung Klarheit: Der dargestellte Innenraum lässt sich als Teil der Potsdamer Friedenskirche identifizieren. Dort ruht neben König Friedrich Wilhelm IV., dem Schöpfer der Museumsinsel, und seiner Gemahlin Königin Elisabeth auch Kaiser Friedrich III. Es ist also der 1888 verstorbene Kaiser Friedrich III., der 99-Tage-Kaiser, um den hier getrauert wird.

Das Bild ist einfach, klar und streng komponiert. Im Vordergrund, am Fuße des Sargs, sind Blumen und Kränze ausgebreitet. Im Zentrum steht der Sarg mit den Gebeinen Friedrichs. Er ist verschlossen und mit purpurfarbenem Samt bespannt. Auf dem Sarg – und damit ziemlich exakt im Mittelpunkt des Bildes – ist ein versilberter Lorbeerkranz erkennbar. Lorbeer symbolisiert Sieg, Ehre und Ruhm. Kaiser Wilhelm II. und die Trauernde – vielleicht die Witwe? – stehen in Andacht am Sarg. Im Bogenfeld der Hintergrundarchitektur, das Bild nach oben abschließt, symbolisiert die Taube den Heiligen Geist. Die gemalte Architektur erscheint zur letzten Ehrbezeugung für den toten Kaiser als eine Art Triumphbogen.

Vor dem Bild, links im Raum, ist der Sarg der namenlosen Prinzessin aufgestellt. Die Enkelin Kaiser Wilhelms II., geboren und gestorben am 4. September 1915, war die erste und einzige Person, deren Begräbnis im heutigen Dom stattfand.

Friedrich III. war der Vater Kaiser Wilhelms II. Sein Marmorsarkophag befindet sich heute in der Predigtkirche des Berliner Doms, unterhalb der Orgelempore. 1905 hatte Kaiser Wilhelm II. den Sarkophag in die neue Denkmals-

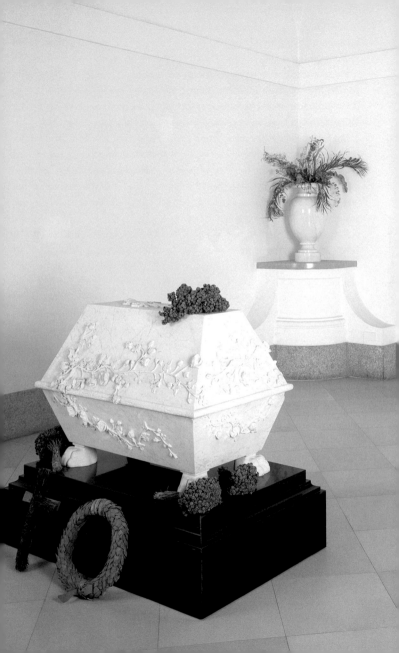

kirche am Dom überführen und für die Potsdamer Friedenskirche eine Replik anfertigen lassen.

Kaiser Friedrich III. hatte eine tragische Lebensgeschichte. Über Jahrzehnte musste er auf die Übernahme der Regierung warten – und als es dann 1888 soweit war, konnte er aufgrund seiner schweren Erkrankung nur 99 Tage im Amt bleiben. Bereits 1887 war er an Kehlkopfkrebs erkrankt.

Mit Friedrich III. hätte die deutsche wie die europäische Geschichte möglicherweise andere Wege genommen. Bereits als Kronprinz erwarb er sich einen ausgezeichneten Ruf – zunächst als umjubelter Held in den drei Kriegen, die der Einigung Deutschlands vorangingen. 1870 marschierte er mit seinen Truppen auf Paris und entschied mit seinen Soldaten den Sieg von Sedan. Am 19. September schloss seine Armee Paris ein. In Versailles, wo während der Belagerung sein Hauptquartier stand, wurde er am 28. Oktober zum Generalfeldmarschall ernannt. Sein Vater Wilhelm wurde ebendort 1871 im Spiegelsaal des Schlosses von Versailles zum Deutschen Kaiser proklamiert. Kronprinz Friedrich Wilhelm – erst als Kaiser nahm er den Namen Friedrich an – war zu diesem Zeitpunkt bereits politisch entmachtet. Er wurde dann fast ausschließlich mit Repräsentationsaufgaben betraut. Denn mit seinem Vater verbanden ihn tiefgehende Konflikte, welche die Zeit seines Wartens umso quälender machten. Der spätere Kaiser Friedrich war die Hoffnung der Liberalen, zeigte er sich doch aufgeschlossen für eine Aufwertung des Parlaments. Beeinflusst von seinen Schwiegereltern, dem englischen Thronpaar, und vor allem seiner überaus energischen Frau Viktoria, war Friedrich fest entschlossen zu tiefgreifenden Reformen. Dem Reichskanzler Bismarck war er in inniger Feindschaft verbunden.

Nach dem Tod seines Vaters Wilhelm I. am 9. März 1888 kehrte er von San Remo nach Deutschland zurück und übernahm mit der Proklamation vom 12. März die Regierung des Deutschen Reiches und des Königreichs Preußen. Nach nur 99 Tagen erlag er am 15. Juni 1888 in Potsdam seinem Leiden.

Der Philosoph Friedrich Nietzsche kommentierte den Tod als »großes entscheidendes Unglück für Deutschland«, mit dem die letzte Hoffnung auf freiheitliche Entwicklungen zu Grabe getragen worden sei.

In diesen Kontext der staatlich-repräsentativen und dynastischen Bedeutung des Berliner Doms samt seiner Grablege gehört auch ein monu-

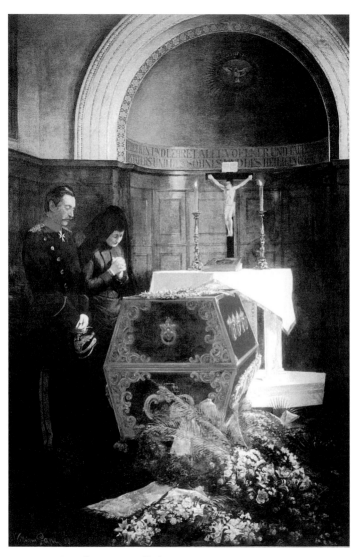

▲ *William Pape, Wilhelm II. am Sarg seines Vaters, 1888*

mentales Gemälde, das heute im Dom-Museum aufbewahrt wird und das ebenfalls von der Hand William Papes stammt: Es zeigt die Aufbahrung Wilhelms I. 1888 im Berliner Dom.

Der Berliner Dom hat das Werk 2001 erwerben können, gemeinsam mit dem kleinformatigen Bild in der Gruft. Besonders interessant an diesem Werk ist die sehr seltene Innenansicht des alten Domes, des sogenannten »Schinkel-Domes«. So ist zum Beispiel am linken oberen Bildrand jenes Altarbild zu erkennen, das sich heute in der Tauf- und Traukirche befindet.

Am Morgen des 9. März 1888, kurz vor seinem 91. Geburtstag, starb Wilhelm I. in seinem Palais Unter den Linden. Am Abend des 11. März segnete Oberhofprediger Kögel den Toten im Sterbezimmer aus. In der darauffolgenden Nacht vom 11. auf den 12. März wurde der Leichnam in den Dom überführt, wo er vom 12. bis zum 15. März öffentlich aufgebahrt werden sollte.

400 Soldaten aus allen Regimentern der Berliner Garnison bildeten auf der Strecke vom Schloss zum Dom ein Fackelspalier. Die Domgeistlichkeit mit Oberhofprediger Kögel an der Spitze empfing den Zug am Haupteingang des Doms. Nachdem der Sarg aufgestellt war, fand eine kurze Andacht statt.

Danach war es mit der Ruhe schnell vorbei: Am Morgen des 12. März legten zunächst einige Städte- und Regimentsvertreter, der Reichstagspräsident sowie ausgewählte Einzelpersonen Kränze nieder. Dann brach der unglaubliche Ansturm los: schon am Mittag führte der große Andrang – noch verstärkt durch die (falsche) Information, der neue Kaiser werde zum Dom kommen – zu Streitereien und Gedränge. Es gab Verletzte. Nach den »Scenen« am ersten Tag der Aufbahrung wurden die Besichtigungszeiten auf täglich 8 bis 22 Uhr ausgedehnt. Dennoch: Am 14. März riet die National-Zeitung vom Besuch der Aufbahrung ab, weil das Gedränge lebensgefährlich sei und man mehrere Stunden warten müsse. Bis zu eine Million Menschen hofften während dieser vier Tage vor dem Dom auf Einlass.

Im Inneren des Doms erklang leise Orgelmusik, das Gestühl war entfernt worden. Der Dom war, wie im Bild festgehalten, schwarz ausgelegt und verhängt, mit Lorbeer und Palmen dekoriert. Wie es Wilhelm I. verfügt hatte, trug er die Uniform des Ersten Garderegiments samt Feldmütze und Feldmantel. Außerdem wurden ihm 14 große Orden und Kriegsmedaillen angelegt. Vor dem Altar stand der Paradesarg auf einem Podium. Am Fuß des

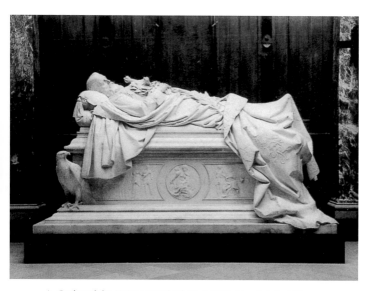

▲ *Grabmal des Kaisers Friedrich III., † 1888. Von Reinhold Begas für das Mausoleum in Potsdam geschaffen. 1905 ließ Wilhelm II. es nach Berlin bringen und in der Denkmalskirche aufstellen.*

Sargs breiteten sich auf einem Teppich Blumen, Kränze, Lorbeergewinde und Palmen aus. Zu beiden Seiten des Sargs thronten auf zwölf Präsentierhockern die Reichs-, Kron- und Ordensinsignien: die preußische Königskrone, Reichsszepter, -apfel und -schwert, das Reichssiegel, die Kette des Schwarzen-Adler-Ordens, Kurhut, Hohenzollernhelm, Sporen und Kommandostab, die Offiziersschärpe, das Band des Schwarzen-Adler-Ordens und der Degen. Flankiert wurde das Ganze von insgesamt sechs Kandelabern, die, wie die Bahre und die Präsentierhocker, zuletzt 1861 bei der Aufbahrung König Friedrich Wilhelms IV. verwendet worden waren.

Am 16. März 1888 gab es einen abschließenden feierlichen Gottesdienst im Dom. Im Anschluss führte ein Trauerzug zum Mausoleum im Charlottenburger Schlosspark, wo der kaiserliche Sarkophag in der Nähe der Eltern aufgestellt wurde.

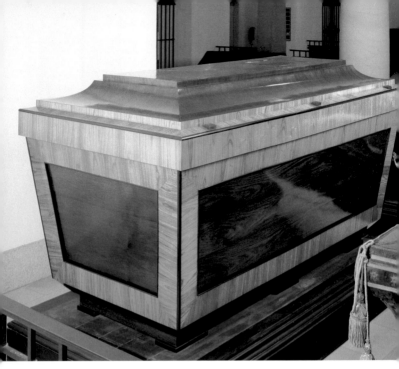

▲ *Sarkophag für August Ferdinand, † 1813 (Nr. 67)*

Prinz August Ferdinand

Ein Bereich der Gruft ist den Sarkophagen der Familie König Friedrich Wilhelms I. – des Soldatenkönigs – vorbehalten. Mit Beginn des 18. Jahrhunderts wurden vermehrt Holzsärge gefertigt, v. a. aus Eiche, mitunter auch aus Mahagoni oder Rosenholz. Einige dieser Holzsärge sind mit kostbaren Stoffen wie Samt und Brokat überzogen und reich dekoriert.

Der 2003 restaurierte Sarkophag des Prinzen August Ferdinand sticht gegenüber den anderen Särgen in der Umgebung hervor. Obgleich er in schlichter Truhenform gebildet ist, fallen doch sofort das edle Material und die sorgfältige Ausführung auf. Es ist verblüffend: Im Deckel des Sarges ist ein Fenster eingelassen. Ein Grund dafür lässt sich schwerlich benennen.

Prinz August Ferdinand war in seiner Persönlichkeit offenbar ganz der Sohn seines Vaters, des Soldatenkönigs. Sein Lehrer schrieb über den Fünfzehnjährigen: »Seine Erziehung scheint mir etwas vernachlässigt worden zu sein, der Unterricht war ihm zuwider, nur Krieg und Jagd beschäftigten ihn. Wenn es mir gelingt, das Rauhe seiner Sitten zu schleifen, sind alle meine Wünsche erfüllt.« Das unterschied den Prinzen von seinem ältesten Bruder, dem feinsinnigen »Philosophen-König« Friedrich dem Großen, dessen Gebeine in Potsdam ruhen.

Prinzessin Charlotte Albertine

Auch der Holzsarg der Prinzessin Charlotte Albertine hat unter den Folgen des Bombardements gelitten. Die Restaurierung in den 80er Jahren des vergangenen Jahrhunderts förderte einen erstaunlichen Fund zutage: Der Sarg enthielt außer den sterblichen Überresten der Prinzessin Charlotte Albertine von Preußen einige zerknüllte Textilien, darunter ein Kinderkleid und ein Kissen mit weiteren Stofffragmenten. Zwischen 1987 und 1989 wurden die Textilien restauriert – das Ergebnis war sensationell. Das Kleid wurde aus strohfarbenem französischen Seidendamast, einem zur Zeit des Frühbarock hochmodischen und kostbaren Gewebe, gefertigt. Im Material und in der eleganten Schnittführung entspricht es einer höfischen Robe mit Schleppe Anfang des 18. Jahrhunderts. Daneben fand sich auch eine Rosette aus Seidengaze mit zwei aufgesetzten schmalen Doppelschleifen – vermutlich ist es das Fragment der zu dem Kleid gehörigen Kopfbedeckung.

Rätselhaft ist das Kleid: Es handelt sich nicht um ein speziell gefertigtes Totenkleid, wie es zu dieser Zeit üblich war, sondern um die Hofrobe eines etwa dreijährigen Kindes. Da Charlotte Albertine jedoch im Alter von 13 Monaten verstarb, kann dieses Kleid nicht ihr eigenes gewesen sein. Gehörte das Kleid also eventuell ihrem Bruder, Kronprinz Friedrich (geb. 1712) oder der Schwester Wilhelmine (geb. 1709)? Musste Charlotte Albertine das kostbare Kleid auf diese ungewöhnliche Weise »auftragen«? Schließlich war sie die Tochter von Friedrich Wilhelm I. – der Soldatenkönig war weithin bekannt für seine an Geiz grenzende Sparsamkeit.

Diese Sparsamkeit zeigt sich auch in der Ausgestaltung des Sarges und der Beerdigungszeremonie. Charlotte Albertines Großvater Friedrich I., der

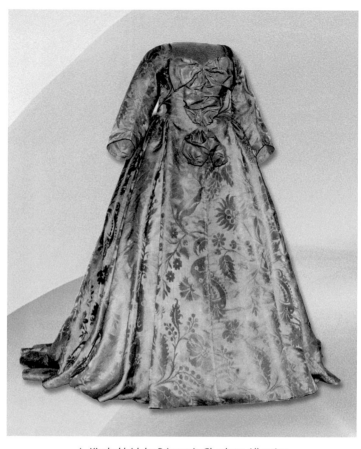

▲ *Kinderkleid der Prinzessin Charlotte Albertine*

noch für die standesgemäße Beisetzung der früher verstorbenen Prinzen gesorgt hatte, war kurz vor der Geburt seiner Enkelin verstorben. So ist Charlotte Albertine in einem schlichten Eichensarg beigesetzt worden, während die Särge ihrer Brüder – sie stehen unmittelbar daneben – sehr viel aufwendiger gestaltet sind.

Verzeichnis der Särge

Grundriss mit Angabe der Standorte
siehe hintere Umschlagklappe

Nr. 2
Elisabeth Magdalena von Brandenburg
Herzogin von Braunschweig-Lüneburg,
Tochter des Kurfürsten Joachim II.
* 16.11.1538 † 1.9.1595

Nr. 3
Johann Georg
Kurfürst von Brandenburg
Sohn des Kurfürsten Joachim II.
* 21.9.1525 † 18.1.1598.

Nr. 4
Elisabeth von Anhalt
3. Gemahlin des Kurfürsten Johann Georg,
Tochter des Herzogs Joachim Ernst von
Anhalt-Dessau
* 5.10.1563 † 5.10.1607

Nr. 5
Joachim Friedrich
Kurfürst von Brandenburg
Sohn des Kurfürsten Johann Georg
* 6.2.1546 † 28.7.1608

Nr. 6
Catharina von Brandenburg-Küstrin
1. Gemahlin des Kurfürsten Joachim Fried-
rich, Tochter des Markgrafen Johann
* 20.8.1549 † 10.10.1602

Nr. 7
Heleonora von Brandenburg-Preußen
2. Gemahlin des Kurfürsten Joachim Fried-
rich, Tochter des Herzogs Albrecht Friedrich
von Preußen
* 22.8.1583 † 9.4.1607

Nr. 8
Johann Sigismund
Kurfürst von Brandenburg,
Sohn des Kurfürsten Joachim Friedrich
* 18.9.1572 † 2.1.1620

Nr. 9
August Friedrich
Sohn des Kurfürsten Joachim Friedrich
* 26.2.1580 † 3.5.1601

Nr. 10
Albrecht Friedrich
Sohn des Kurfürsten Joachim Friedrich
* 9.5.1582 † 13.12.1600

Nr. 11
Albrecht
Sohn des Markgrafen Johann Georg,
Herzog zu Brandenburg-Jägerndorf
* 20.8.1614 † 20.2.1620

Nr. 12
Joachim
Sohn des Kurfürsten Joachim Friedrich
* 23.4.1583 † 20.6.1600

Nr. 13
Ernst
Sohn des Kurfürsten Joachim Friedrich
* 23.4.1583 † 28.9.1613

Nr. 14
Anna Sophia von Brandenburg
Herzogin von Braunschweig-Lüneburg,
Tochter des Kurfürsten Johann Sigismund
* 28.3.1598 † 29.12.1659

Nr. 15
Joachim Sigismund
Herrenmeister zu Sonnenburg,
Sohn des Kurfürsten Johann Sigismund
* 4.8.1603 † 5.3.1625

Nr. 16
Albrecht (Albert) Christian
Sohn des Kurfürsten Johann Sigismund
* 17.3.1609 † 24.5.1609

Nr. 17
Elisabeth Charlotte von der Pfalz
Gemahlin des Kurfürsten Georg Wilhelm,
Tochter des Kurfürsten Friedrich IV. von
der Pfalz
* 17.9.1597 † 26.4.1660

Nr. 18
Catharina Sophia von der Pfalz
Tochter des Kurfürsten Friedrich IV. von
der Pfalz
* 20.6.1594 † 8.3.1665

Nr. 19
Johann Sigismund
Sohn des Kurfürsten Georg Wilhelm
* 5.8.1624 † 9.11.1624

Nr. 20
Georg
Sohn des Markgrafen Johann Georg
von Brandenburg-Jägerndorf
* 10.2.1613 † 20.11.1614

Nr. 21
Catharina Sybilla
Tochter des Markgrafen Johann Georg
von Brandenburg-Jägerdorf
* 21.10.1615 † 22.10.1615

Nr. 22
Ernst
Sohn des Markgrafen Johann Georg
von Brandenburg-Jägerndorf
* 18.1.1617 † 4.10.1642

Nr. 24
Luise Henriette
1. Gemahlin des Kurfürsten Friedrich
Wilhelm, Tochter des Prinzen Friedrich
Heinrich von Oranien
* 27.11.1627 † 18.6.1667

Nr. 26
Heinrich
Zwillingssohn des Kurfürsten Friedrich
Wilhelm
* 19.11.1664 † 26.11.1664

Nr. 27
Amalia
Zwillingstochter des Kurfürsten Friedrich
Wilhelm
* 19.11.1664 † 1.2.1665

Nr. 28
Wilhelm Heinrich
Kurprinz, Sohn des Kurfürsten Friedrich
Wilhelm
* 21.5.1648 † 24.10.1649

Nr. 29
Dorothea
Tochter des Kurfürsten Friedrich Wilhelm
* 6.6.1675 † 11.9.1676

Nr. 30
Ludwig
Sohn des Kurfürsten Friedrich Wilhelm
* 8.7.1666 † 7.4.1687

Nr. 31
Philipp Wilhelm
Markgraf von Brandenburg-Schwedt,
Sohn des Kurfürsten Friedrich Wilhelm
* 19.5.1669 † 19.12.1711

Nr. 32
Friederike Dorothea Henriette
Tochter des Markgrafen Philipp Wilhelm
* 24.2.1700 † 7.2.1701

Nr. 33
Georg Wilhelm
Sohn des Markgrafen Philipp Wilhelm
* 29.3.1704 † 14.4.1704

Nr. 34
Carl Philipp
Markgraf von Brandenburg-Schwedt,
Sohn des Kurfürsten Friedrich Wilhelm
* 5.1.1673 † 23.7.1695

Nr. 38
Louise Wilhelmine
Tochter des Markgrafen Albrecht Friedrich
von Brandenburg-Schwedt
* 11.5.1709 † 19.2.1726

Nr. 39

Friedrich Carl Albrecht

Herrenmeister zu Sonnenburg, Sohn des
Markgrafen Albrecht Friedrich von Branden-
burg-Schwedt

* 10.6.1705 † 22.6.1762

Nr. 40

Friedrich

Sohn des Markgrafen Albrecht Friedrich
von Brandenburg-Schwedt

* 13.8.1710 † 10.4.1741

Nr. 45

Elisabeth Henriette

1. Gemahlin des Kurprinzen Friedrich von
Brandenburg, des späteren Kurfürsten Fried-
rich III. und nachmaligen Königs Friedrich I.

* 18.11.1661 † 7.7.1683

Nr. 47

Carl Emil

Kurprinz, Sohn des Kurfürsten Friedrich
Wilhelm

* 16.2.1655 † 7.12.1674

Nr. 48

Friedrich August

Sohn des Kurprinzen, des späteren
Kurfürsten Friedrich III. und nachmaligen
Königs Friedrich I.

* 6.10.1685 † 31.1.1686

Nr. 49

Königin Sophie Dorothea

Gemahlin des Königs Friedrich Wilhelm I.,
Tochter des Kurfürsten Georg Ludwig von
Hannover, des späteren Königs Georg I. von
England

* 27.3.1687 † 28.6.1757

Nr. 50

Friedrich Ludwig

Prinz von Oranien, Sohn des Kronprinzen,
des späteren Königs Friedrich Wilhelm I.

* 23.11.1707 † 13.5.1708

Nr. 51

Friedrich Wilhelm

Sohn des Kronprinzen, des späteren Königs
Friedrich Wilhelm I.

* 16.8.1710 † 31.7.1711

Nr. 52

nicht eindeutig identifizierbar

Ludwig Carl Wilhelm

Sohn des Königs Friedrich Wilhelm I.

* 2.5.1717 † 31.8.1719

Nr. 53

Charlotte Albertine

Tochter des Königs Friedrich Wilhelm I.

* 5.5.1713 † 10.6.1714

Nr. 54

nicht eindeutig identifizierbar

Königin Elisabeth Christine

Gemahlin des Königs Friedrich II., Tochter
des Herzogs Ferdinand Albrecht II. von
Braunschweig-Bevern

* 8.12.1715 † 13.1.1797

Nr. 55

nicht eindeutig identifizierbar

Anna Amalie

Tochter des Königs Friedrich Wilhelm I.

* 9.11.1723 † 30.3.1787

Nr. 56

nicht eindeutig identifizierbar

Friedrich Heinrich Carl

Sohn des Prinzen von Preußen August
Wilhelm

* 30.12.1747 † 26.5.1767

Nr. 57

nicht eindeutig identifizierbar

Wilhelmine

Gemahlin des Prinzen Friedrich Heinrich
Ludwig, Tochter des Prinzen Maximilian
von Hessen-Kassel

* 25.2.1726 † 8.10.1808

Nr. 58

August Wilhelm

Prinz von Preußen, Sohn des Königs
Friedrich Wilhelm I.

* 9.8.1722 † 12.6.1758

Nr. 59

Luise Amalie

Gemahlin des Prinzen von Preußen August
Wilhelm, Tochter des Herzogs Ferdinand
Albert II. von Braunschweig-Bevern

* 29.1.1722 † 13.1.1780

Nr. 60
Georg Carl Emil
Sohn des Prinzen von Preußen August
Wilhelm
* 30.10.1758 † 15.2.1759

Nr. 61
König Friedrich Wilhelm II.
Sohn des Prinzen von Preußen August
Wilhelm
* 25.9.1744 † 16.11.1797

Nr. 62
Königin Friederike Louise
2. Gemahlin von König Friedrich Wilhelm II.,
Tochter des Landgrafen Ludwig IX. von
Hessen-Darmstadt
* 16.10.1751 † 25.2.1805

Nr. 63
Namenloser Prinz
Sohn des Prinzen und späteren Königs
Friedrich Wilhelm II.
* 29.11.1777 † 29.11.1777

Nr. 64
Friederike Christiane Amalie Wilhelmine
Tochter des Prinzen und späteren Königs
Friedrich Wilhelm II.
* 31.8.1772 † 14.6.1773

Nr. 65
Friedrich Ludwig Carl
Sohn des Prinzen und späteren Königs
Friedrich Wilhelm II.
* 5.11.1773 † 28.12.1796

Nr. 66
Friedrich Wilhelm Carl Georg
Sohn des Prinzen Friedrich Ludwig Carl
* 25.9.1795 † 6.4.1798

Nr. 67
August Ferdinand
Sohn des Königs Friedrich Wilhelm I.
* 23.5.1730 † 2.5.1813

Nr. 68
Anna Elisabeth Louise
Gemahlin des Prinzen August Ferdinand,
Tochter des Markgrafen Friedrich Wilhelm
von Brandenburg-Schwedt
* 22.4.1738 † 10.2.1820

Nr. 69
Friedrich Paul Heinrich August
Sohn des Prinzen August Ferdinand
* 29.11.1776 † 2.12.1776

Nr. 70
Friedrich Heinrich Emil Carl
Sohn des Prinzen August Ferdinand
* 21.10.1769 † 8.12.1773

Nr. 71
**Friederike Elisabeth Dorothee Henriette
Amalie**
Tochter des Prinzen August Ferdinand
* 1.11.1761 † 28.8.1773

Nr. 72
Heinrich Friedrich Carl Ludwig
Sohn des Prinzen August Ferdinand
* 11.11.1771 † 8.10.1790

Nr. 73
**Friedrich Christian Ludwig
genannt Louis Ferdinand**
Sohn des Prinzen August Ferdinand
* 18.11.1772 † 10.10.1806

Nr. 74
Friedrich Wilhelm Thassilo
Sohn des Prinzen Friedrich Wilhelm Carl
* 15.11.1813 † 9.1.1814

Nr. 75
Friedrich Wilhelm Heinrich August
Sohn des Prinzen August Ferdinand
* 19.9.1779 † 19.7.1843

Nr. 76
Namenlose Prinzessin
Tochter des Kronprinzen und späteren
Königs Friedrich Wilhelm III.
* 7.10.1794 † 7.10.1794

Nr. 77
Friederike Caroline Auguste Amalie
Tochter des Königs Friedrich Wilhelm III.
* 14.10.1799 † 30.3.1800

Nr. 78
Friedrich Julius Ferdinand Leopold
Sohn des Königs Friedrich Wilhelm III.
* 13.12.1804 † 1.4.1806

Nr. 79
Friedrich Thassilo Wilhelm
Sohn des Prinzen Friedrich Wilhelm Carl
* 29.10.1811 † 10.1.1813

Nr. 80
Namenloser Prinz
Sohn des Prinzen Friedrich Heinrich Albrecht
* 4.12.1832 † 4.12.1832

Nr. 81
Philippine Auguste Amalie
Gemahlin des Landgrafen Friedrich II. von
Hessen-Kassel, Tochter des Markgrafen
Friedrich Wilhelm von Brandenburg-Schwedt
* 10.10.1745 † 1.5.1800

Nr. 82
Friedrich Wilhelm Ferdinand
Prinz von Hessen-Kassel
Sohn des Kronprinzen Wilhelm
* 1806 † 1806

Nr. 83
Namenloser Prinz
Sohn des Prinzen von Oranien und späteren
Königs Wilhelm I. von Niederlande
* 1806 † 1806

Nr. 84
Maria Anna
Gemahlin des Prinzen Friedrich Wilhelm Carl,
Tochter des Landgrafen Friedrich V. von
Hessen-Homburg
* 13.10.1785 † 14.4.1846

Nr. 85
Friedrich Heinrich Carl
Sohn des Königs Friedrich Wilhelm II.
* 30.12.1781 † 12.7.1846

Nr. 86
Friedrich Wilhelm Waldemar
Sohn des Prinzen Friedrich Wilhelm Carl
* 2.8.1817 † 17.2.1849

Nr. 87
Friedrich Wilhelm Carl
Sohn des Königs Friedrich Wilhelm II.
* 3.7.1783 † 28.9.1851

Nr. 88
Anna Victoria Charlotte Auguste Adelheid
Tochter des Prinzen Friedrich Carl
* 26.2.1858 † 6.5.1858

Nr. 89
Heinrich Wilhelm Adalbert
Sohn des Prinzen Friedrich Wilhelm Carl
* 29.10.1811 † 6.6.1873

Nr. 90
Marie Dorothea
Gemahlin des Markgrafen Albrecht Friedrich
von Brandenburg-Schwedt, Tochter des
Herzogs Friedrich Kasimir von Kurland
* 2.8.1684 † 17.1.1743

Nr. 91
Albrecht Friedrich
Markgraf von Brandenburg-Schwedt,
Sohn des Kurfürsten Friedrich Wilhelm
* 24.1.1672 † 21.6.1731

Nr. 92
Friedrich Carl Wilhelm
Sohn des Markgrafen Albrecht Friedrich
von Brandenburg-Schwedt
* 9.8.1704 † 15.6.1707

Nr. 93
Unbekannt

Nr. 94
Friedrich Wilhelm
Sohn des Markgrafen Albrecht Friedrich
von Brandenburg-Schwedt
* 28.3.1714 † 12.9.1744

Nr. 95
Christian Ludwig
Markgraf von Brandenburg-Schwedt,
Sohn des Kurfürsten Friedrich Wilhelm
* 24.5.1677 † 3.9.1734

Nr. 96
Friedrich Wilhelm Ludwig Alexander
Sohn des Prinzen Friedrich Wilhelm Ludwig
* 21.6.1820 † 4.1.1896

Nr. 97
Namenlose Prinzessin
Tochter des Prinzen Adalbert,
Enkelin Kaiser Wilhelm II.
* 4.9.1915 † 4.9.1915

Nr. 98
Friedrich Wilhelm
Markgraf von Brandenburg-Schwedt,
Sohn des Markgrafen Philipp Wilhelm
* 27.12.1700 † 4.3.1771

Nr. 99
Sophie Dorothea Marie
Gemahlin des Markgrafen Friedrich Wilhelm,
Tochter des Königs Friedrich Wilhelm I.
* 27.1.1719 † 13.11.1765

Nr. 100
Friedrich Heinrich
Letzter Markgraf von Brandenburg-Schwedt
* 21.8.1709 † 12.12.1788

A
Friedrich Wilhelm
Der große Kurfürst,
Sohn des Kurfürsten Georg Wilhelm
* 16.2.1620 † 9.5.1688

B
Dorothea
2. Gemahlin des großen Kurfürsten, Tochter
des Herzogs Philipp von Holstein-Glücksburg
* 9.10.1636 † 16.8.1689

C
Königin Sophie Charlotte
2. Gemahlin des Kurfürsten Friedrich III.,
des späteren Königs Friedrich I., Tochter des
Kurfürsten Ernst August von Hannover
* 30.10.1668 † 1.2.1705

D
König Friedrich I.
Sohn des Kurfürsten Friedrich Wilhelm,
regiert ab 1688 als Friedrich III., ab 18.1.1701
als König Friedrich I. in Preußen
* 11.7.1657 † 25.2.1713

Verzeichnis der Kunstwerke

E
»Glaube, Liebe Hoffnung«
Figurengruppe von August Kiss, 1865

F
Fragment des Bismarck-Denkmals von Reinhold Begas

G, H
Erinnerungsengel aus der Schule Christian
Daniel Rauchs, 1863

I
Gemälde Wilhelm II. am Sarg seines Vaters,
Wilhelm Pape, 1888

**Grablegen bedeutender Könige, die
nicht im Berliner Dom beigesetzt sind:**

König Friedrich Wilhelm I.
(1688–1740)
Seit 1991 im Mausoleum neben der
Potsdamer Friedenskirche

König Friedrich II., genannt der Große
(1712–1786)
Seit 1991 gemäß seinem letzten Willen
neben seinen Hunden in der Gruft unter
der Terrasse von Schloss Sanssouci

König Friedrich Wilhelm III.
(1770–1840)
und **Königin Luise** (1776–1810)
Im Mausoleum im Park von Schloss
Charlottenburg

König Friedrich Wilhelm IV.
(1795–1861)
und **Königin Elisabeth** (1801–1873)
In der Potsdamer Friedenskirche

König und Kaiser Wilhelm II.
(1859–1941)
Im Mausoleum im Park von Doorn,
Holland